培養孩子的藝術氣息

就從 小普羅藝術叢書 開始!!

·我喜歡系列·

這是一套教導幼齡兒童認識色彩的藝術叢書，期望在幼兒初步接觸色彩時，能對色彩有正確的體會。

我喜歡紅色	我喜歡棕色	我喜歡黃色	我喜歡綠色	我喜歡藍色	我喜歡白色和黑色
	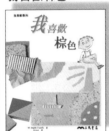				

·創意小畫家系列·

這是一套指導小朋友如何使用繪畫媒材的藝術圖書，不僅介紹了媒材使用的基本原則，更加入了創意技法的學習，以培養小朋友豐沛的想像力與創造力。

蠟筆	水彩	色鉛筆	粉彩筆	彩色筆	廣告顏料

針對各年齡層的小朋友設計，
讓小朋友不僅學會感受色彩、運用各種畫具及基本畫圖原理
更能發揮想像力，成為一個天才小畫家！

極地風光

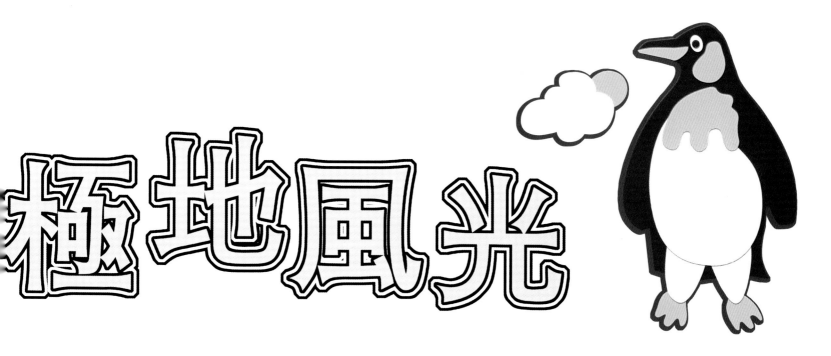

三民書局

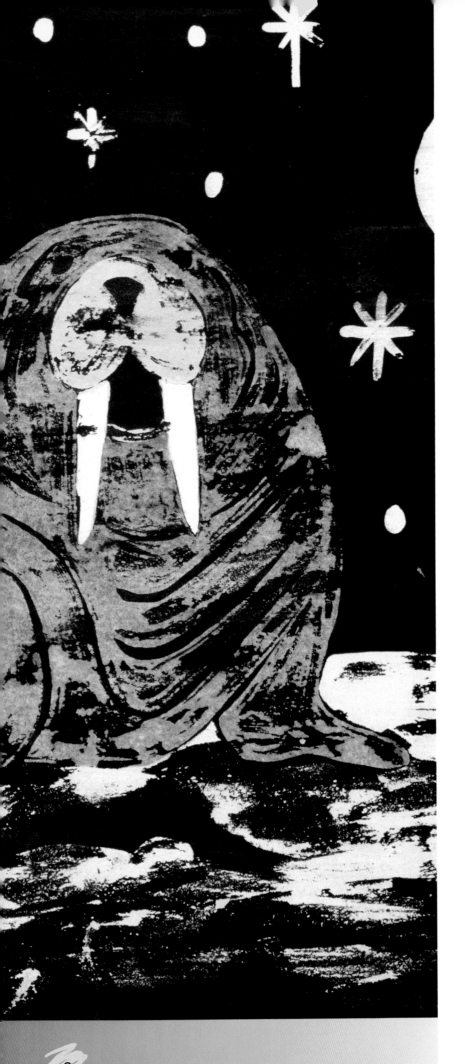

好朋友的聯絡簿

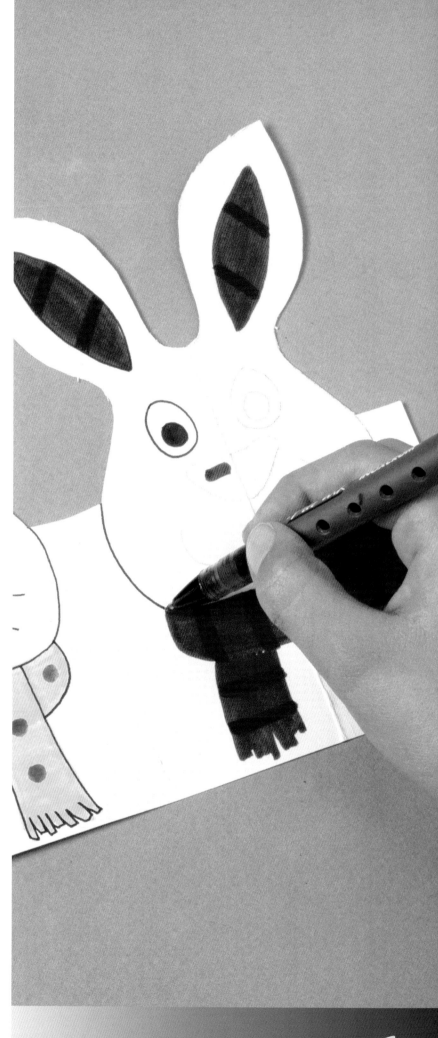

1 看！多美的馴鹿啊！

準備的材料：
深棕色和淺棕色卡紙各一張、一支白色色鉛筆、一支鉛筆、白色廣告顏料、一盒彩色筆、一支黑色細字簽字筆、一把剪刀。

1. 利用第 28 頁的圖案，描下馴鹿的身體、耳朵、四肢，再複印到深棕色卡紙上。複印好後將各個部位剪下來。

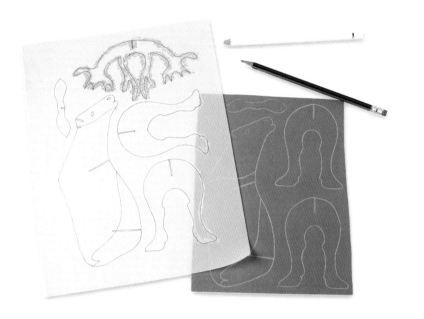

2. 用同樣的方式把鹿角複印到淺棕色的卡紙上，再剪下來。

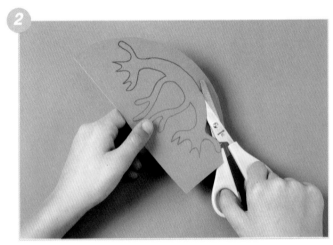

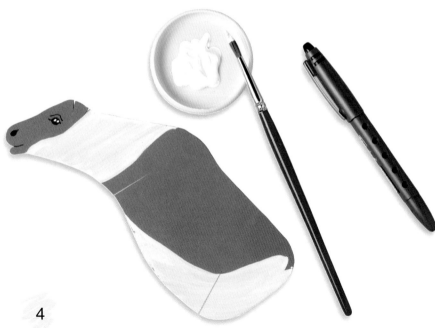

3. 現在用黑色細字簽字筆畫出眼睛和鼻子。然後將鹿的腹部和頸部位置用白色顏料著色，別忘了在眼睛上點兩個白色小點，當作眼睛閃爍的光芒。

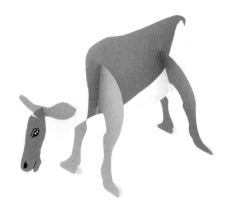

4. 把四肢和耳朵插入馴鹿身體上的插槽中。

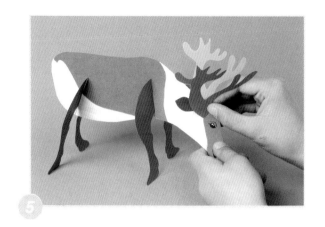

5. 鹿角從中間對摺，打開後插入耳朵前面的插槽中。

我敢打包票，絕對沒有人可以做出像你這隻這麼美的馴鹿了！

極地風光

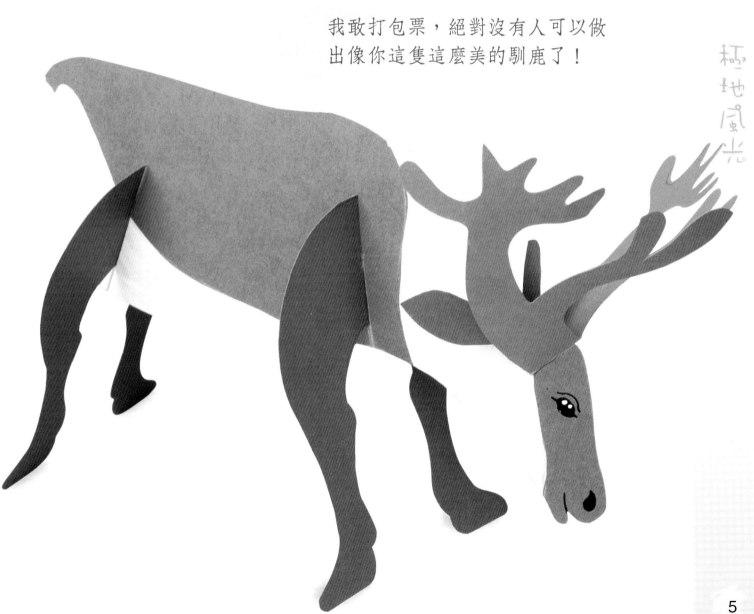

2 大(ㄉㄚˋ)耳(ㄦˇ)三(ㄙㄢ)胞(ㄅㄠ)胎(ㄊㄞ)

準備的材料：

一張米色 A4 卡紙、一盒彩色筆、
一支黑色細字簽字筆、一把剪刀、
一支鉛筆、一把尺。

1. 將(ㄐㄧㄤ)卡(ㄎㄚˇ)紙(ㄓˇ)均(ㄐㄩㄣ)分(ㄈㄣ)為(ㄨㄟˊ)六(ㄌㄧㄡˋ)等(ㄉㄥˇ)分(ㄈㄣ)，寬(ㄎㄨㄢ)度(ㄉㄨˋ)各(ㄍㄜˋ) 5 公(ㄍㄨㄥ)分(ㄈㄣ)，再(ㄗㄞˋ)摺(ㄓㄜˊ)成(ㄔㄥˊ)扇(ㄕㄢ)形(ㄒㄧㄥˊ)。

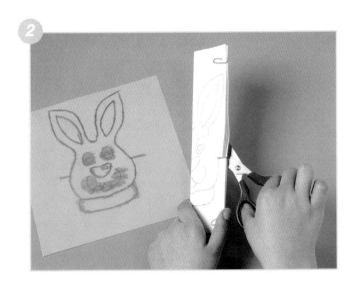

2. 把(ㄅㄚˇ)第(ㄉㄧˋ) 29 頁(ㄧㄝˋ)野(ㄧㄝˇ)兔(ㄊㄨˋ)造(ㄗㄠˋ)形(ㄒㄧㄥˊ)圖(ㄊㄨˊ)案(ㄢˋ)的(ㄉㄜ˙)一(ㄧ)半(ㄅㄢˋ)對(ㄉㄨㄟˋ)準(ㄓㄨㄣˇ)，描(ㄇㄧㄠˊ)繪(ㄏㄨㄟˋ)在(ㄗㄞˋ)卡(ㄎㄚˇ)紙(ㄓˇ)第(ㄉㄧˋ)一(ㄧ)道(ㄉㄠˋ)摺(ㄓㄜˊ)邊(ㄅㄧㄢ)上(ㄕㄤˋ)。沿(ㄧㄢˊ)著(ㄓㄜ˙)野(ㄧㄝˇ)兔(ㄊㄨˋ)的(ㄉㄜ˙)輪(ㄌㄨㄣˊ)廓(ㄎㄨㄛˋ)將(ㄐㄧㄤ)虛(ㄒㄩ)線(ㄒㄧㄢˋ)以(ㄧˇ)上(ㄕㄤˋ)的(ㄉㄜ˙)部(ㄅㄨˋ)分(ㄈㄣ)剪(ㄐㄧㄢˇ)掉(ㄉㄧㄠˋ)。

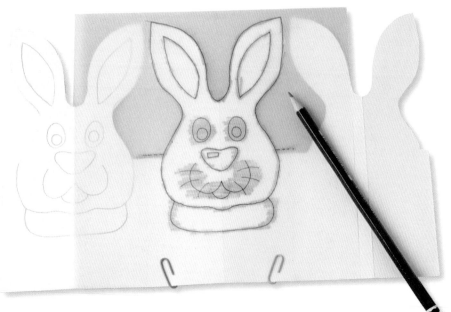

3. 打(ㄉㄚˇ)開(ㄎㄞ)卡(ㄎㄚˇ)紙(ㄓˇ)，繼(ㄐㄧˋ)續(ㄒㄩˋ)在(ㄗㄞˋ)其(ㄑㄧˊ)他(ㄊㄚ)摺(ㄓㄜˊ)邊(ㄅㄧㄢ)畫(ㄏㄨㄚˋ)上(ㄕㄤˋ)野(ㄧㄝˇ)兔(ㄊㄨˋ)的(ㄉㄜ˙)造(ㄗㄠˋ)形(ㄒㄧㄥˊ)。

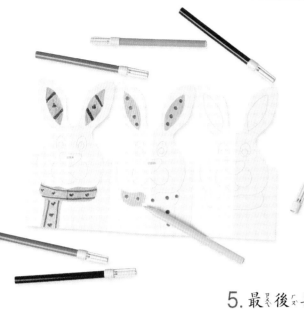

4. 用彩色筆，以你最喜歡的方式仔細描繪出野兔的圍巾和耳朵。

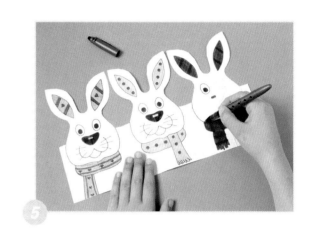

5. 最後再用黑色細字簽字筆勾勒細微的線條輪廓。

這幾隻北極來的雪兔可以隨你高興愛擺哪兒就擺哪兒哦！

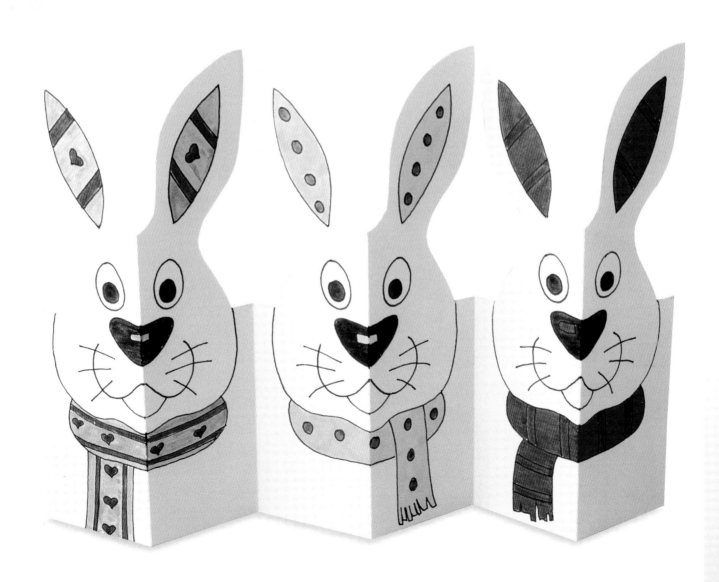

3 冰ㄅㄧㄥ天ㄊㄧㄢ雪ㄒㄩㄝ地ㄉㄧ裡ㄌㄧ的ㄉㄜ狐ㄏㄨ狸ㄌㄧ

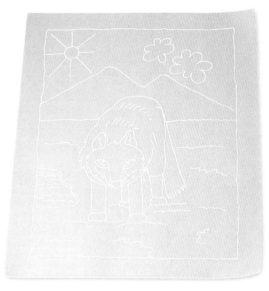

準備的材料：
一張 A4 描圖紙、一張深灰色 A4
卡紙、白色墨水、一支沾水筆、
一盒色鉛筆。

1.利ㄌㄧ用ㄩㄥ最ㄗㄨㄟ後ㄏㄡ一ㄧ個ㄍㄜ步ㄅㄨ驟ㄗㄡ（直ㄓ接ㄐㄧㄝ描ㄇㄧㄠ圖ㄊㄨ或ㄏㄨㄛ影ㄧㄥ印ㄧㄣ均ㄐㄩㄣ可ㄎㄜ），用ㄩㄥ沾ㄓㄢ水ㄕㄨㄟ筆ㄅㄧ沾ㄓㄢ白ㄅㄞ色ㄙㄜ墨ㄇㄛ水ㄕㄨㄟ，將ㄐㄧㄤ狐ㄏㄨ狸ㄌㄧ圖ㄊㄨ案ㄢ描ㄇㄧㄠ在ㄗㄞ描ㄇㄧㄠ圖ㄊㄨ紙ㄓ上ㄕㄤ。

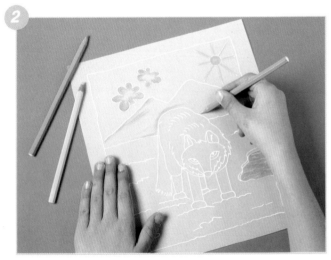

2.將ㄐㄧㄤ描ㄇㄧㄠ圖ㄊㄨ紙ㄓ翻ㄈㄢ面ㄇㄧㄢ，用ㄩㄥ色ㄙㄜ鉛ㄑㄧㄢ筆ㄅㄧ著ㄓㄨ色ㄙㄜ。

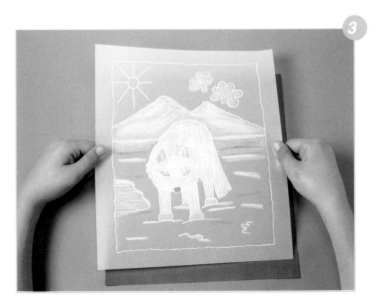

3.再ㄗㄞ把ㄅㄚ紙ㄓ翻ㄈㄢ面ㄇㄧㄢ，放ㄈㄤ在ㄗㄞ深ㄕㄣ灰ㄏㄨㄟ色ㄙㄜ卡ㄎㄚ紙ㄓ上ㄕㄤ，這ㄓㄜ樣ㄧㄤ就ㄐㄧㄡ可ㄎㄜ以ㄧ很ㄏㄣ清ㄑㄧㄥ楚ㄔㄨ的ㄉㄜ顯ㄒㄧㄢ現ㄒㄧㄢ每ㄇㄟ個ㄍㄜ細ㄒㄧ節ㄐㄧㄝ部ㄅㄨ位ㄨㄟ。

你有沒有注意到，北極來的狐狸都是雪白的，就好像牠
四周白茫茫的天地一樣！

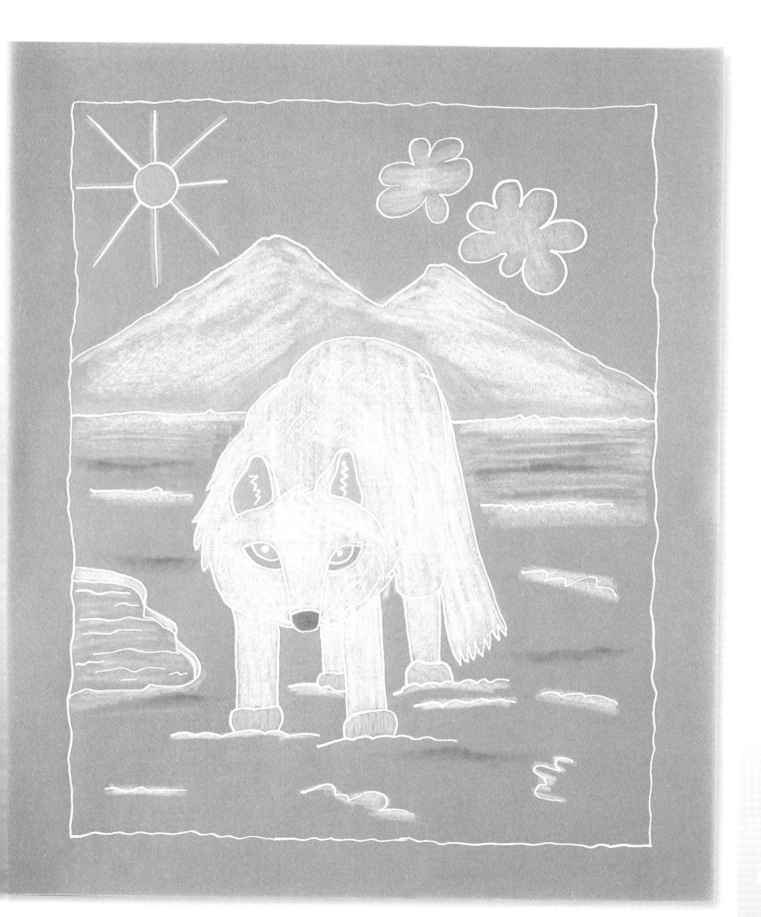

極地風光

4 牠還是比較喜歡在冰地裡行走！

1. 用白色卡紙剪出一些山形的輪廓貼在淺藍色卡紙上，另外在天空的位置，貼上一輪太陽和幾片雲。

2. 取一枚硬幣在長條狀的藍色和綠色色紙上描出海浪波紋，描好後剪下來。

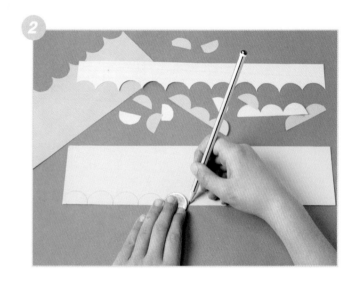

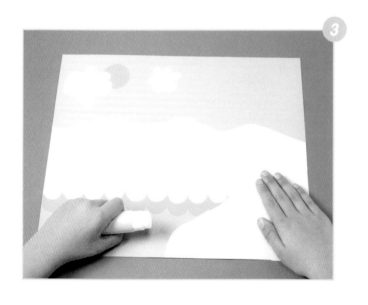

3. 把剪好的海浪波紋貼在背景部位上，可以參考完成圖的位置。在全圖的一角黏貼一段灰色卡紙當作冰山。

10

4.將ㄐㄧㄤ第ㄉㄧˋ 30 頁ㄧㄝˋ所ㄙㄨㄛˇ提ㄊㄧˊ供ㄍㄨㄥ的ㄉㄜ企ㄑㄧˋ
鵝ㄜˊ造ㄗㄠˋ形ㄒㄧㄥˊ圖ㄊㄨˊ案ㄢˋ描ㄇㄧㄠˊ到ㄉㄠˋ各ㄍㄜˋ種ㄓㄨㄥˇ顏ㄧㄢˊ
色ㄙㄜˋ的ㄉㄜ色ㄙㄜˋ紙ㄓˇ上ㄕㄤˋ。

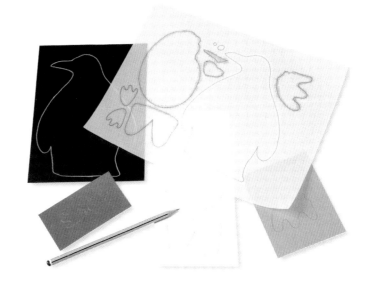

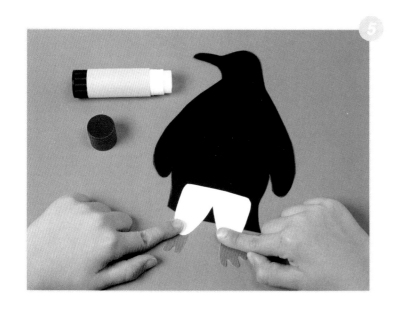

5.在ㄗㄞˋ企ㄑㄧˋ鵝ㄜˊ黑ㄏㄟ色ㄙㄜˋ的ㄉㄜ剪ㄐㄧㄢˇ
影ㄧㄥˇ上ㄕㄤˋ貼ㄊㄧㄝ出ㄔㄨ白ㄅㄞˊ色ㄙㄜˋ的ㄉㄜ腳ㄐㄧㄠˇ
和ㄏㄜˊ橙ㄔㄥˊ色ㄙㄜˋ的ㄉㄜ腳ㄐㄧㄠˇ掌ㄓㄤˇ。

6.接ㄐㄧㄝ下ㄒㄧㄚˋ來ㄌㄞˊ再ㄗㄞˋ貼ㄊㄧㄝ白ㄅㄞˊ色ㄙㄜˋ的ㄉㄜ
企ㄑㄧˋ鵝ㄜˊ肚ㄉㄨˋ、嘴ㄗㄨㄟˇ尖ㄐㄧㄢ，還ㄏㄞˊ有ㄧㄡˇ
黃ㄏㄨㄤˊ色ㄙㄜˋ的ㄉㄜ胸ㄒㄩㄥ部ㄅㄨˋ毛ㄇㄠˊ紋ㄨㄣˊ。

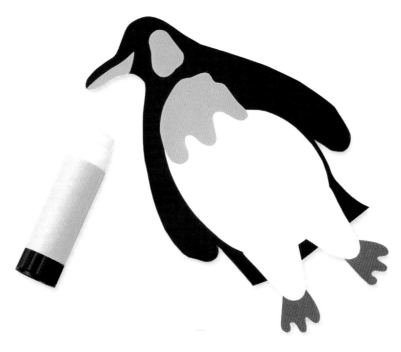

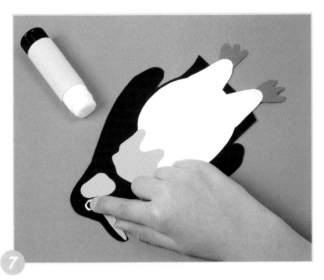

7. 眼睛就利用打孔機做出黑色的小圓，貼在一片白色的小橢圓形上就成了。

現在，把優雅又神氣的企鵝放到冰山上，看到沒，就差一個小蝴蝶結，牠就可以變成服務生了！

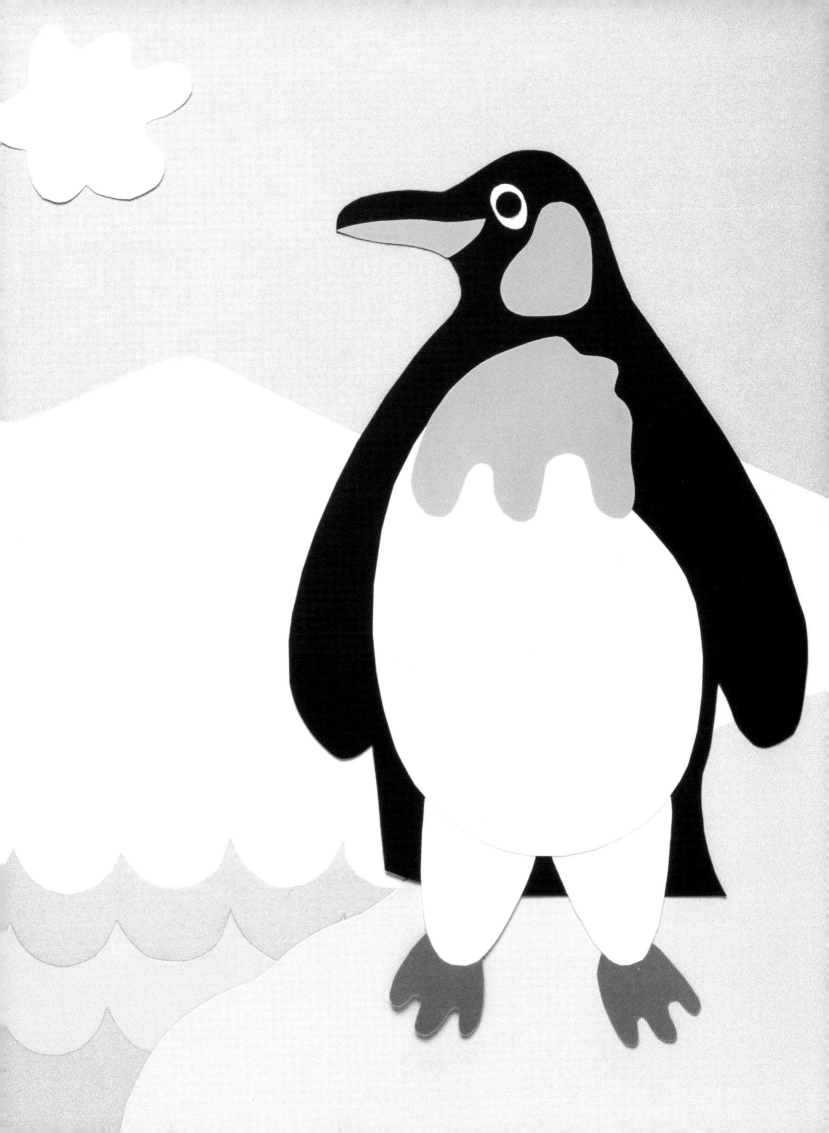

5 我從小就是這樣皺巴巴的啦！

準備的材料：
一張 A4 白色卡紙、一盒廣告顏料、
墨汁、一支水彩筆、一支鉛筆、一
個方形塑膠盆、水。

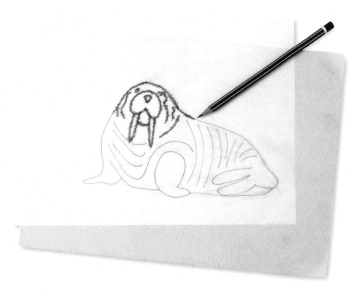

1. 把第 31 頁海象造形的圖案複印到白色卡紙上。

2. 海象的厚嘴唇用黃色顏料著色，身體則用淺棕色，注意鉛筆的線條要留下來，不要畫到。

3. 用非常淺的灰色顏料畫海象的兩根長牙齒、地面、天上的星星和月亮。

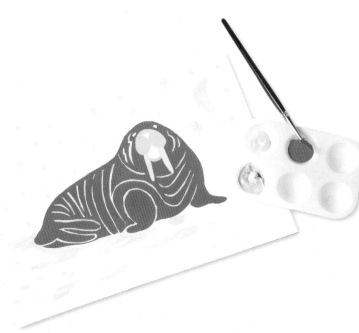

14

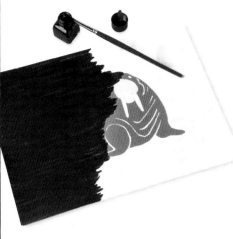

4.等到顏料確定乾了以後，用墨汁塗滿整幅圖畫，再晾乾。

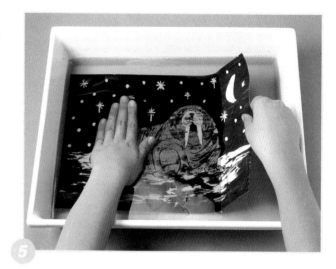

5.將晾乾的卡紙放到盛滿水的方形塑膠盆，輕輕的用手撫擦到圖案再次出現為止，最後再晾乾卡紙。

你有看過哪一隻海象身上的皺紋像牠這樣清楚分明的嗎？

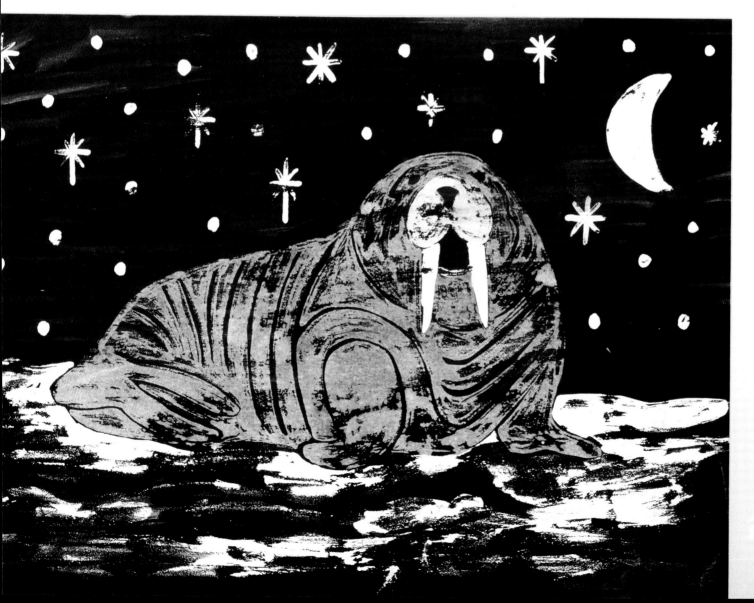

6 揉揉捏捏化成熊

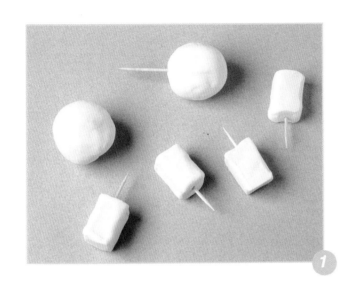

準備的材料：
黑色和白色黏土、一根小木棍、幾支小牙籤。

1.首先，先捏出兩個白色黏土球，以便製作熊的身體，再捏四個長方形做熊的四肢。然後把牙籤插入四肢和其中一個圓球，等一下我們就可以將各個部位組合起來。

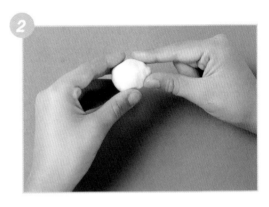

2.再捏另一個比較小的白色圓球，稍微拉長做成熊嘴巴的造形。

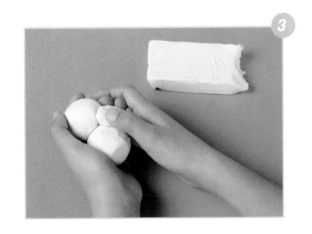

3.把兩個大圓球組合起來後，另外取來一些同色黏土，把圓球之間的缺口補滿，慢慢捏塑成熊的身體。成形後加上尾巴，最後把頭和四肢都插上去。

4.用小木棍在熊的身體和頭上刮出毛髮的線條。

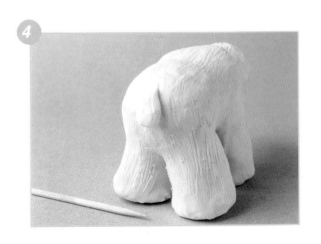

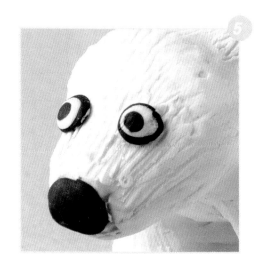

5. 在一小塊黑色黏土上搓兩個小洞，就可以當作熊的鼻子，至於眼睛，則分別揉捏三個小圓球（黑色、白色、黑色），顏色交錯重疊覆蓋上去就成了。

6. 最後再做兩個耳朵：捏兩個小的三角形，分別壓出小孔，再放到頭上。

極地風光

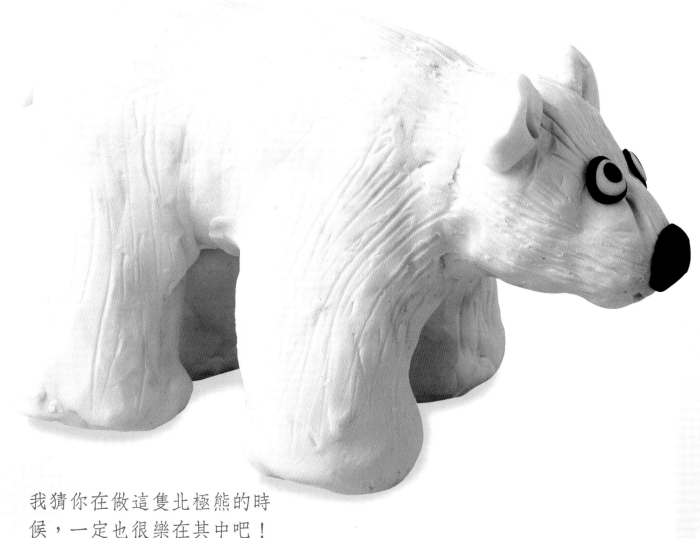

我猜你在做這隻北極熊的時候，一定也很樂在其中吧！

7 好令人羨慕的外套

準備的材料：

米色粗質卡紙、深棕色和淺棕色卡紙各一張、一些黑色羊毛線、白膠、一把剪刀、一支黑色簽字筆、一支鉛筆、一根細木棍。

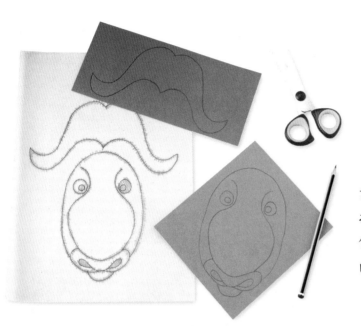

1. 利用最後一個步驟的圖案（直接描繪或影印），把麝香牛的角和臉部輪廓個別描到深棕色和淺棕色的卡紙上。

2. 用黑色簽字筆再重新描繪一次輪廓線後，把它剪下來。

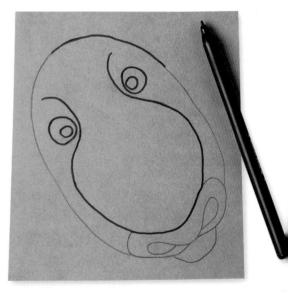

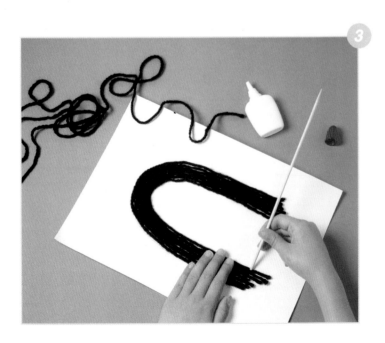

3. 在米色卡紙上用鉛筆畫一個倒 U，把黑色羊毛線沿著線貼上去，使它佈滿整個空間。可以用白膠和一根細木棍輔助達成這項任務。

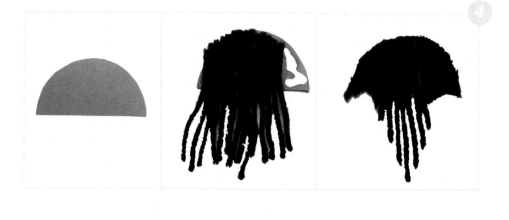

4. 然後用卡紙剪一處在一點一端來完成一樣。幫忙在半圓形的上貼多一端，先從一端向另一端。等完全乾了以後，再來修剪成我們要的樣子。個半圓形瀏海的部分，貼羊毛線理，半圓形羊毛貼全乾。

5. 現在把麝香牛的臉貼在之前步驟 3 貼好的羊毛上面。

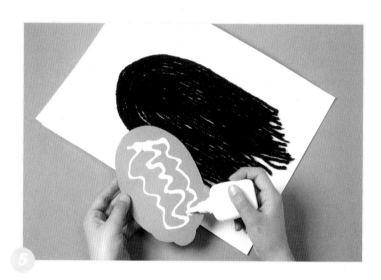

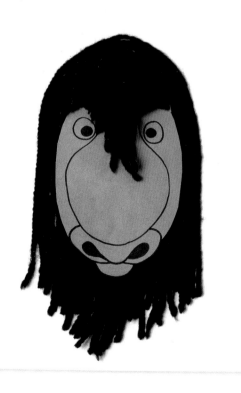

6. 我們再把瀏海塗上白膠後貼在臉的上半部。

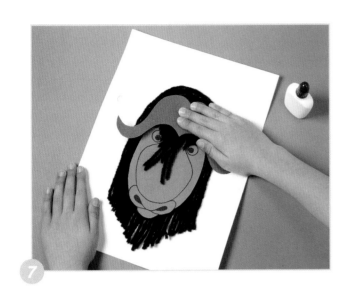

7.最後，再把角貼在瀏海的上面。

你再多做幾隻麝香牛，一起貼在一張超大的卡紙上，那你就擁有一大群麝香牛了！

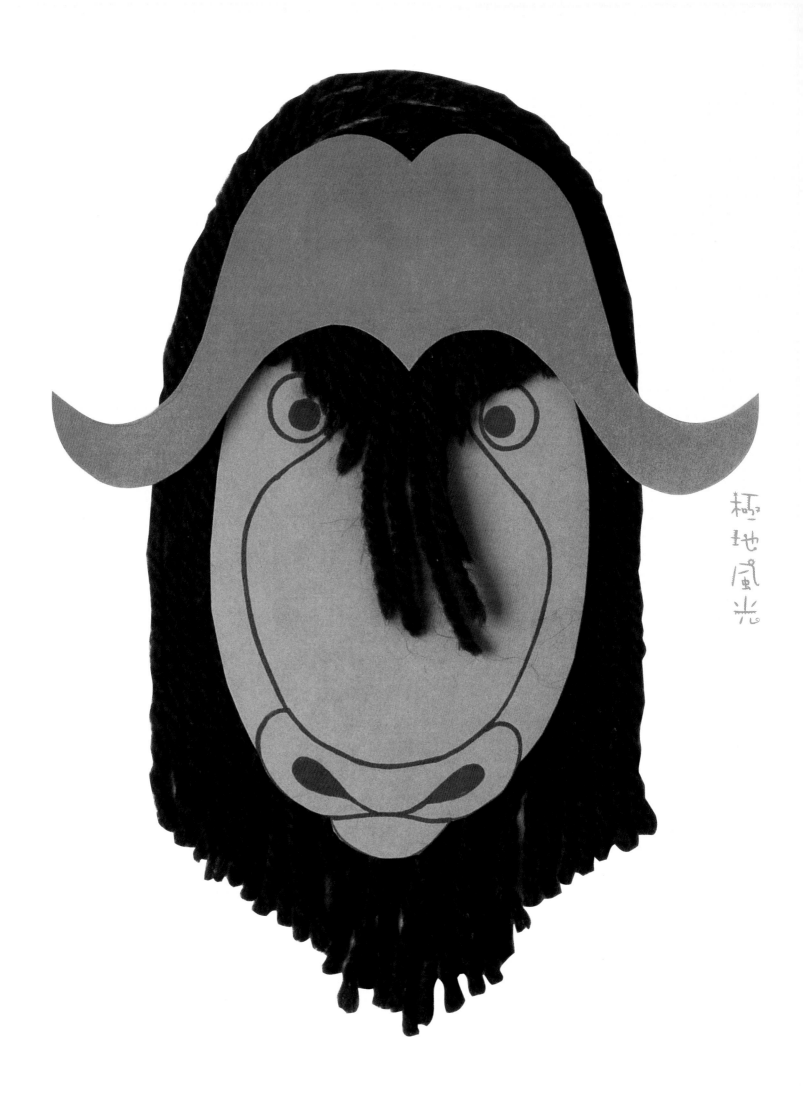

極地風光

8 誰可以用鼻子來運動？

準備的材料：
一張淺灰色 A4 卡紙、一盒彩色筆、一支黑色細字簽字筆、一把小剪刀或美工刀、一支鉛筆、一把尺、一條口紅膠。

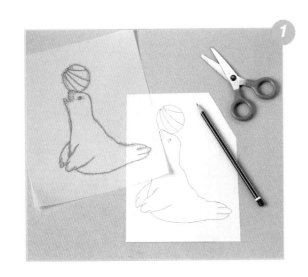

1. 利用最後一個步驟的圖案（直接描圖或影印均可），把海豹造形畫在一小張灰色卡紙上。

2. 用彩色筆來著色，記得海豹身上要畫上一些小斑點。

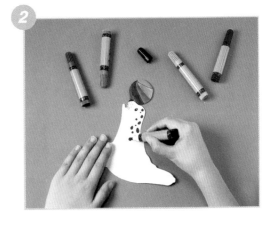

範例 1

3. 在另一張卡紙的中間畫兩條垂直線和三條平行線（如範例 1），用剪刀或美工刀沿實線切割下來，割好後再沿虛線摺。

4. 用黑色和灰色彩色筆在這張卡紙畫上一些背景。

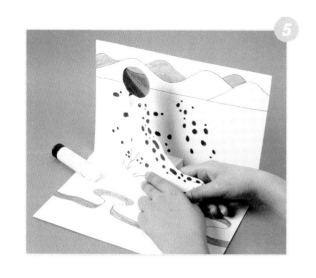

5. 畫好以後，摺出卡紙的虛線，再把海豹貼在凸出的邊上。

你有沒有注意到，這隻小海豹
玩球玩得多麼忘我盡興啊！

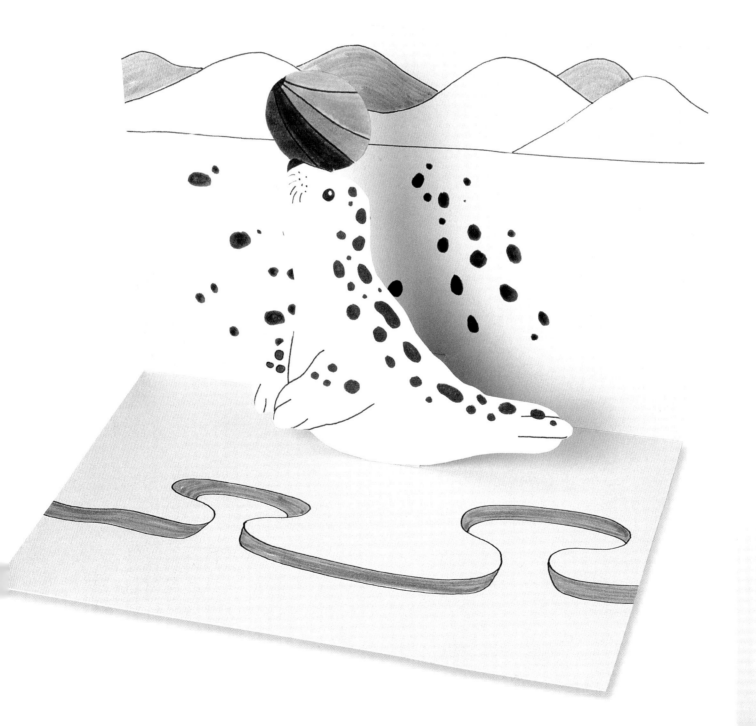

極地風光

23

9 活ㄏㄨㄛˊ蹦ㄅㄥ亂ㄌㄨㄢˋ跳ㄊㄧㄠˋ的ㄉㄜ˙小ㄒㄧㄠˇ虎ㄏㄨˇ鯨ㄐㄧㄥ

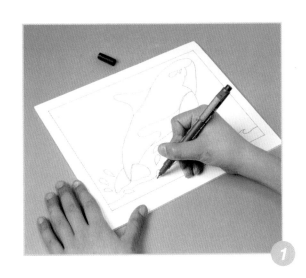

準備的材料：
白色厚紙板和棕色卡紙各一張、
黑色和藍色廣告顏料、一支黑色
細字簽字筆、一把美工刀。

1. 利用最後一個步驟的圖案（直接描圖或影印均可），將虎鯨描到白色厚紙板上，再用黑色細字簽字筆描出輪廓線條。

2. 請大人幫忙用美工刀割出一個方形，留下來當作拼圖的邊框。

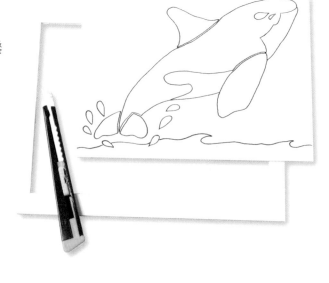

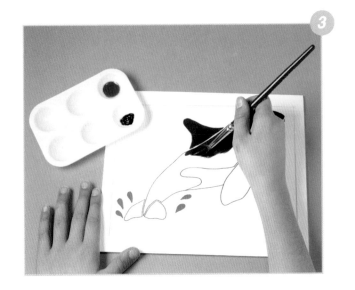

3. 連同邊框，一起用黑色顏料塗繪虎鯨，水則用藍色顏料。

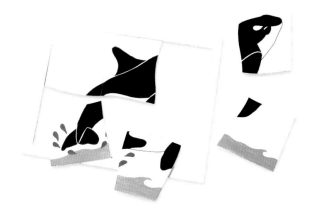

4. 再請大人幫忙將虎鯨
圖案切割成數塊。

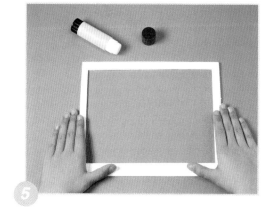

5. 取出剛剛割好的邊框貼在棕色的卡
紙上，拼圖的底面就完成了。

⑤

現在你可以好好的來拼一拼這隻虎鯨
圖案了，牠可是跳高的冠軍呢！

極地風光

10 鵰ㄉㄧㄠ鴞ㄒㄧㄠ的ㄉㄜ「 白ㄅㄞˊ毛ㄇㄠˊ」 酋ㄑㄧㄡˊ長ㄓㄤˇ

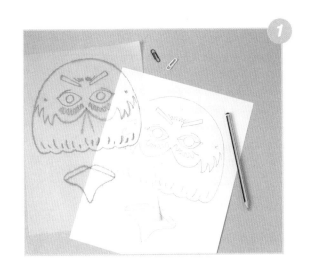

準備的材料：

一張白色 A4 卡紙、黃色、橙色
與黑色彩色筆各一支、一把剪刀、
一把美工刀、一條口紅膠、一段
橡皮繩。

1. 將ㄐㄧㄤ第ㄉㄧˋ一ㄧ 29 頁ㄧㄝˋ圖ㄊㄨˊ案ㄢˋ上ㄕㄤˋ鵰ㄉㄧㄠ
鴞ㄒㄧㄠ的頭ㄊㄡˊ和ㄏㄜˊ鳥ㄋㄧㄠˇ喙ㄏㄨㄟˋ描ㄇㄧㄠˊ繪ㄏㄨㄟˋ到ㄉㄠˋ
白ㄅㄞˊ色的ㄉㄜ卡ㄎㄚˇ紙ㄓˇ上ㄕㄤˋ。

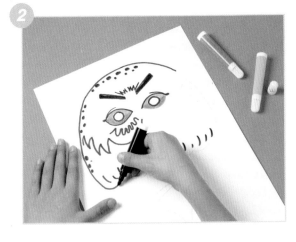

2. 用ㄩㄥˋ黃ㄏㄨㄤˊ色ㄙㄜˋ和橙ㄔㄥˊ色彩ㄘㄞˇ色ㄙㄜˋ筆ㄅㄧˇ塗ㄊㄨˊ
眼ㄧㄢˇ睛ㄐㄧㄥ的部ㄅㄨˋ分ㄈㄣˋ， 再ㄗㄞˋ用ㄩㄥˋ黑ㄏㄟ色加ㄐㄧㄚ
強ㄑㄧㄤˊ整ㄓㄥˇ個ㄍㄜˋ圖ㄊㄨˊ案ㄢˋ的線ㄒㄧㄢˋ條ㄊㄧㄠˊ， 記ㄐㄧˋ得ㄉㄜ
虛ㄒㄩ線ㄒㄧㄢˋ的線ㄒㄧㄢˋ條ㄊㄧㄠˊ不ㄅㄨˊ要ㄧㄠˋ畫ㄏㄨㄚˋ， 這ㄓㄜˋ是ㄕˋ
要ㄧㄠˋ留ㄌㄧㄡˊ著ㄓㄜ黏ㄋㄧㄢˊ貼ㄊㄧㄝ鳥ㄋㄧㄠˇ喙ㄏㄨㄟˋ用ㄩㄥˋ的ㄉㄜ。

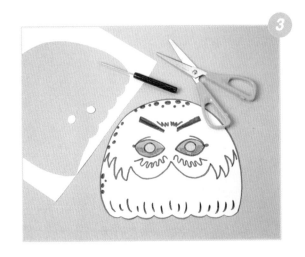

3. 用ㄩㄥˋ剪ㄐㄧㄢˇ刀ㄉㄠ剪ㄐㄧㄢˇ下ㄒㄧㄚˋ頭ㄊㄡˊ
部ㄅㄨˋ， 再ㄗㄞˋ用ㄩㄥˋ美ㄇㄟˇ工ㄍㄨㄥ刀ㄉㄠ
挖ㄨㄚ空ㄎㄨㄥˋ眼ㄧㄢˇ睛ㄐㄧㄥ。

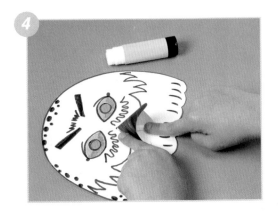

4. 鳥ㄋㄧㄠˇ喙ㄏㄨㄟˋ用ㄩㄥˋ黑ㄏㄟ色ㄙㄜˋ著ㄓㄨˋ色ㄙㄜˋ後ㄏㄡˋ剪ㄐㄧㄢˇ
下ㄒㄧㄚˋ來ㄌㄞˊ， 再ㄗㄞˋ沿ㄧㄢˊ著ㄓㄜ邊ㄅㄧㄢ緣ㄩㄢˊ線ㄒㄧㄢˋ摺ㄓㄜˊ
疊ㄉㄧㄝˊ。 隨ㄙㄨㄟˊ後ㄏㄡˋ將ㄐㄧㄤ鳥ㄋㄧㄠˇ喙ㄏㄨㄟˋ彎ㄨㄢ曲ㄑㄩ，
貼ㄊㄧㄝ在ㄗㄞˋ頭ㄊㄡˊ部ㄅㄨˋ虛ㄒㄩ線ㄒㄧㄢˋ的ㄉㄜ部ㄅㄨˋ位ㄨㄟˋ。

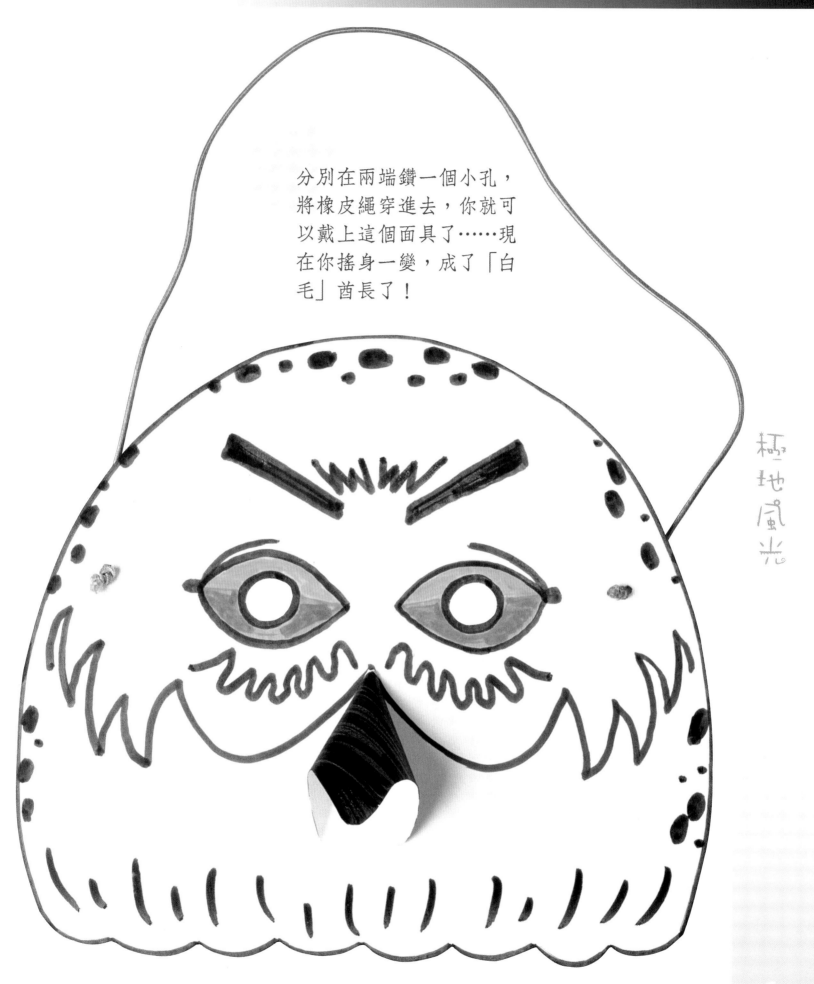

分別在兩端鑽一個小孔，將橡皮繩穿進去，你就可以戴上這個面具了……現在你搖身一變，成了「白毛」酋長了！

極地風光

看！　多美的馴鹿啊！

4–5頁

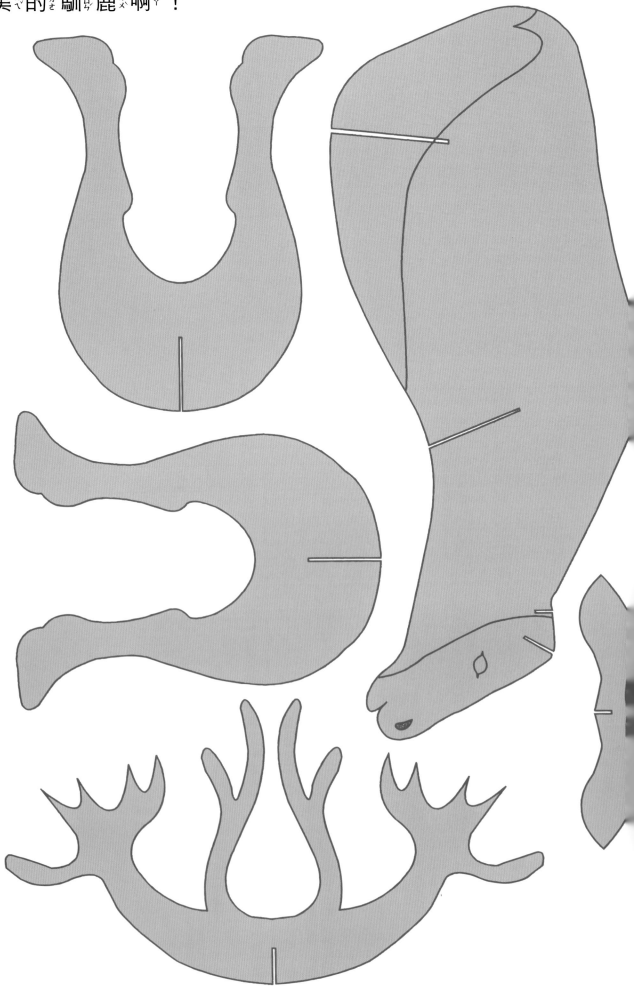

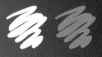

大ㄉㄚˋ耳ㄦˇ三ㄙㄢ胞ㄆㄠ胎ㄊㄞ
6–7 頁

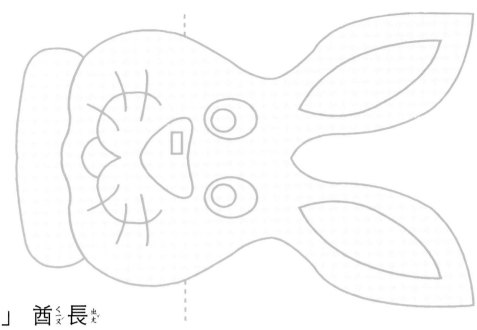

鵰ㄉㄧㄠ鴞ㄒㄧㄠ的ㄉㄜ˙「 白ㄅㄞˊ毛ㄇㄠˊ」 酋ㄑㄧㄡˊ長ㄓㄤˇ
26–27 頁

牠還是比較喜歡在冰地裡行走！

10–13 頁

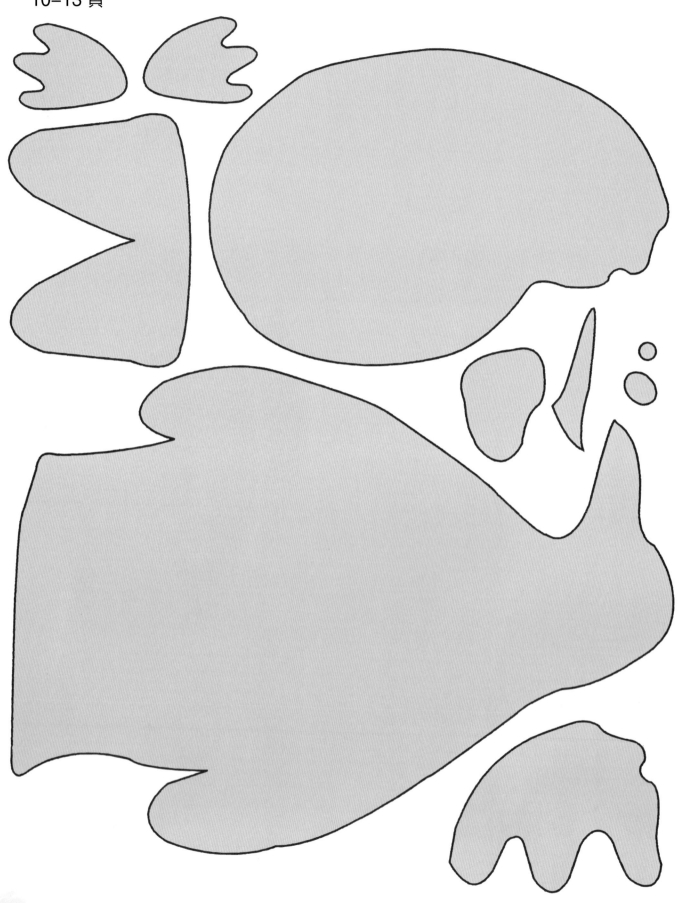

我ㄨㄛ從ㄘㄨㄥ小ㄒㄧㄠ就ㄐㄧㄡ是ㄕ這ㄓㄜ樣ㄧㄤ皺ㄓㄡ巴ㄅㄚ巴ㄅㄚ的ㄉㄜ啦ㄌㄚ！

14–15 頁

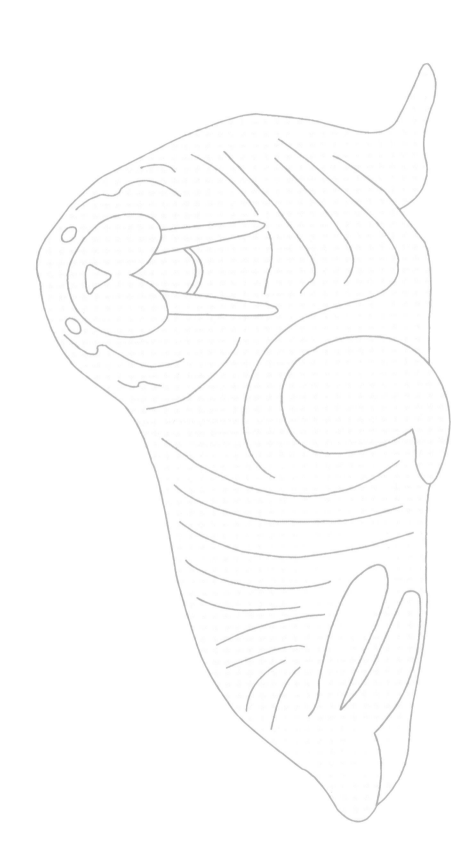

如何描好圖案

你要準備：
描圖紙一張、鉛筆。

· 把描圖紙放在你要描繪的圖案上，
用鉛筆順著圖案的輪廓線描出來。

· 將描圖紙翻面，再用鉛筆把看得到
線條的部分或整個圖案都塗黑。

· 把描圖紙翻正，放在你要使用的卡
紙上，再用鉛筆描出圖案的線條。

現在你的圖案已經描繪出來了，
可以進行下一個步驟囉！

三個貼心的小建議

- 在動手操作的過程中一定會使用到不少的紙張，一旦有剩餘，可以保存起來留待以後使用，一方面也可以培養孩子們珍惜資源的好習慣。

- 如果有用到白膠，一定要將用具清洗得很乾淨，免得殘餘的白膠乾了以後，工具會變得不好用。

- 如果可能的話，幾個孩子一起進行小組活動會很有趣，因為這樣孩子們可以學習共同分享材料和工具的樂趣，也可以一起欣賞和討論作品，增添無限趣味。

我的動物朋友系列

透過素描、彩繪、拼貼……等活動來豐富小孩的創造力

恐龍大帝國

遨遊天空的世界

海底王國

森林之王

動物農場

馬丁叔叔的花園

森林樂園

極地風光

國家圖書館出版品預行編目資料

極地風光 / Pilar Amaya著;許玉燕譯. －－初版一刷.
－－臺北市;三民，2004
　　　面;　　　公分－－(小普羅藝術叢書. 我的動物朋
　友系列)
譯自：Tu Polo Opuesto
ISBN 957–14–3972–X　　(精裝)

1.美勞

999　　　　　　　　　　　　　　　　92020947

網路書店位址　　http://www.sanmin.com.tw

© 　極　地　風　光

著作人　　Pilar Amaya
譯　者　　許玉燕
發行人　　劉振強
著作財
產權人　　三民書局股份有限公司
　　　　　臺北市復興北路386號
發行所　　三民書局股份有限公司
　　　　　地址 / 臺北市復興北路386號
　　　　　電話 / (02)25006600
　　　　　郵撥 / 0009998–5
印刷所　　三民書局股份有限公司
門市部　　復北店 / 臺北市復興北路386號
　　　　　重南店 / 臺北市重慶南路一段61號
初版一刷　2004年1月
　編　號　S 941221
　基本定價　參元捌角
行政院新聞局登記證局版臺業字第○二○○號

有著作權‧不准侵害

ISBN　957–14–3972–X　　(精裝)

兒童文學叢書

音樂家系列

有人說，巴哈的音樂是上帝創造世界之前與自己的對話，
有人說，莫札特的音樂是上帝賜給人間最美的禮物，
沒有音樂的世界，我們失去的是夢想和希望……

每一個跳動音符的背後，到底隱藏了什麼樣的淚水和歡笑？
且看十位音樂大師，如何譜出心裡的風景……